안 티 스 트 레 스 컬 러 링 북

Street Traveling

마음으로 걷는 거리

정지원 지음

스마트인

세계는 한 권의 책이다.
여행하지 않는 사람은
단지 그 책의 한 페이지만 읽을 뿐이다.

성 아우구스티누스

에스파냐의 세비야 광장,
벨기에의 그랑플라스 광장,
러시아의 겨울 궁전,
이탈리아의 베네치아, 스위스의 시옹 성.
그 아름다운 곳들의 정취를 떠올리며 색연필을 들어 보세요.

하나하나 색칠해 가면서 스트레스를 잠재우고
일상의 짐을 벗어 버리세요.
낯선 곳에서의 자유와 휴식이 필요할 때
복잡한 일상에서 벗어나
이 책을 펼쳐 보세요.

손에 든 색연필이 여러분을
전 세계 곳곳으로 안내해
지치고 힘든 마음에 안식을 주는
힐링 여행으로 인도할 것입니다.

Street Traveling

전체 스케치

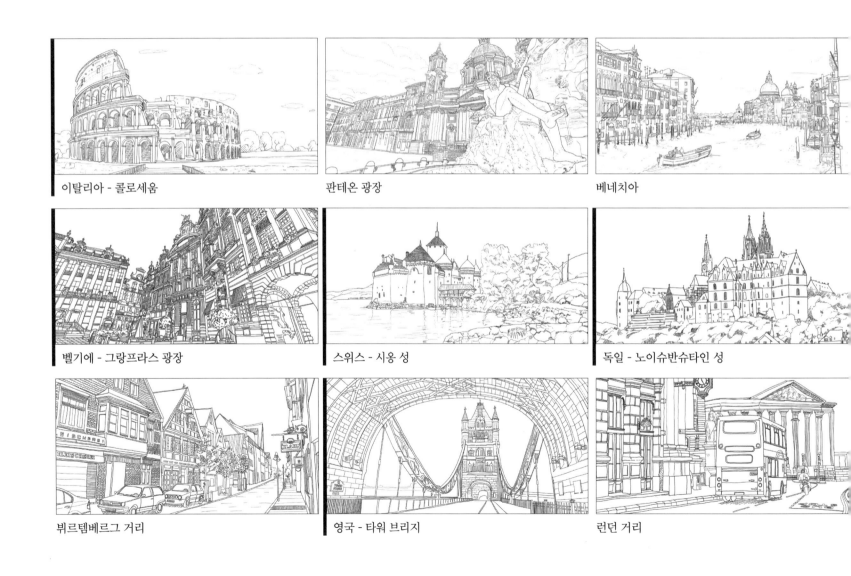

이탈리아 - 콜로세움

판테온 광장

베네치아

벨기에 - 그랑프라스 광장

스위스 - 시옹 성

독일 - 노이슈반슈타인 성

뷔르템베르그 거리

영국 - 타워 브리지

런던 거리

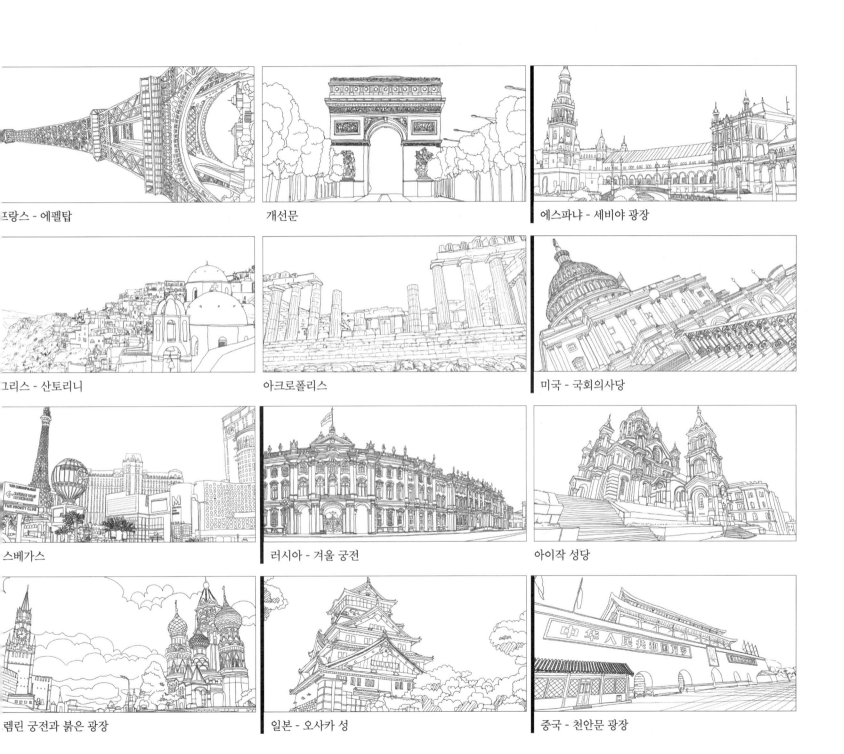

프랑스 - 에펠탑

개선문

에스파냐 - 세비야 광장

그리스 - 산토리니

아크로폴리스

미국 - 국회의사당

스베가스

러시아 - 겨울 궁전

아이작 성당

렘린 궁전과 붉은 광장

일본 - 오사카 성

중국 - 천안문 광장

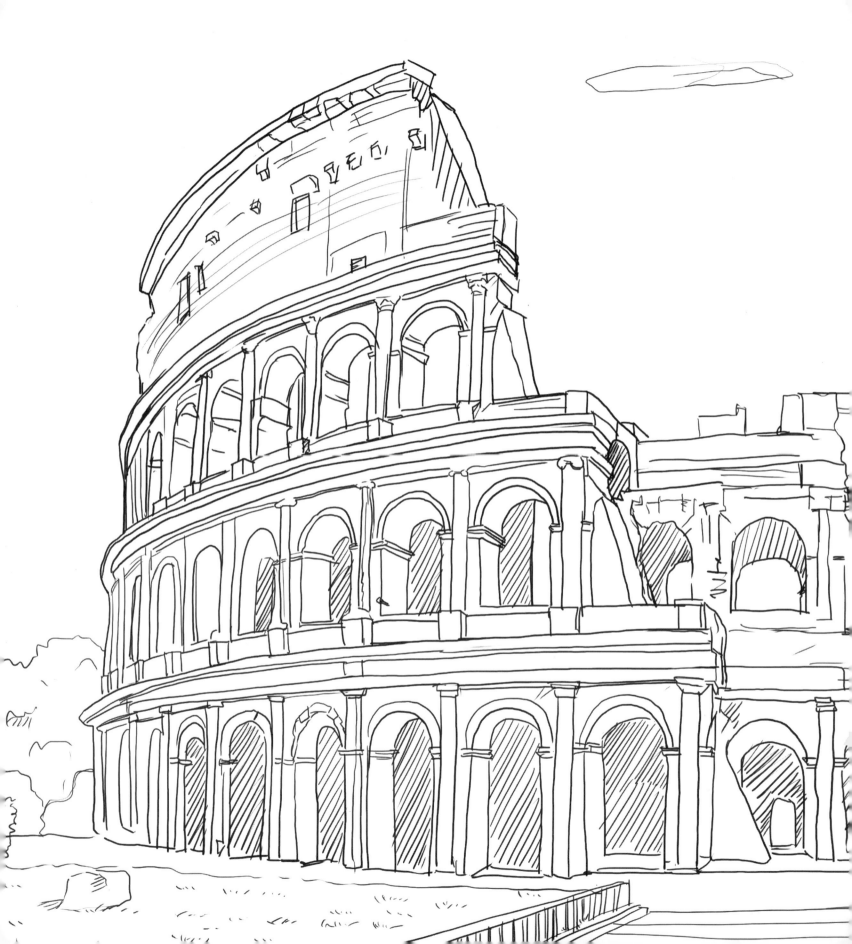

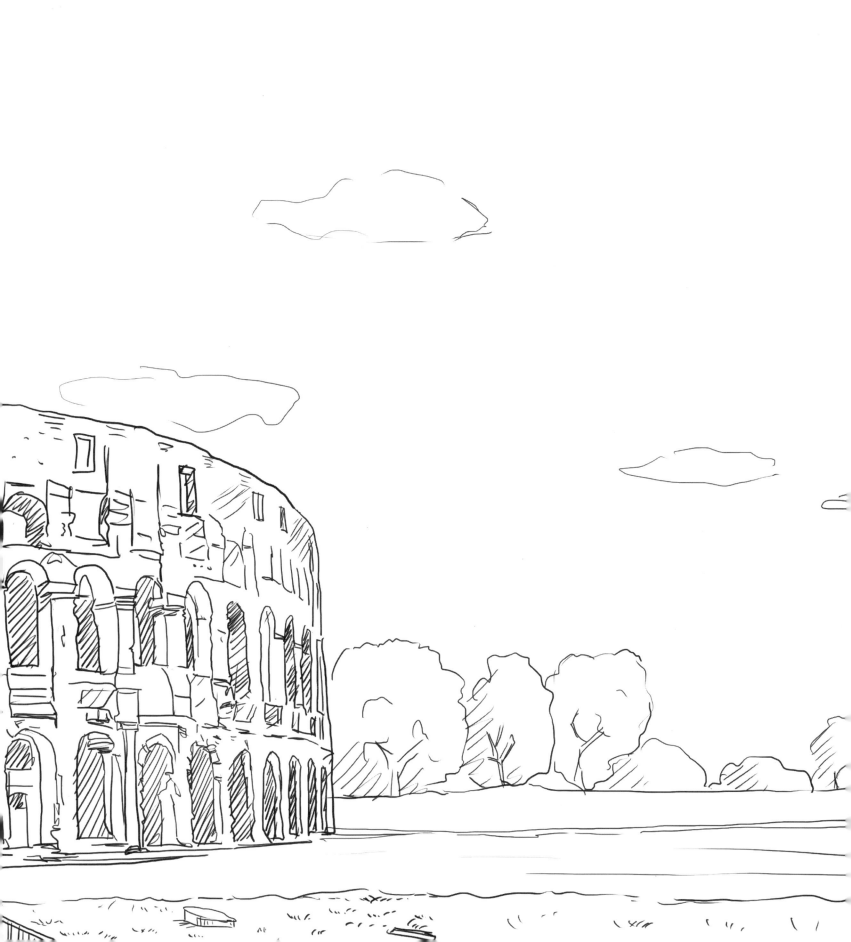

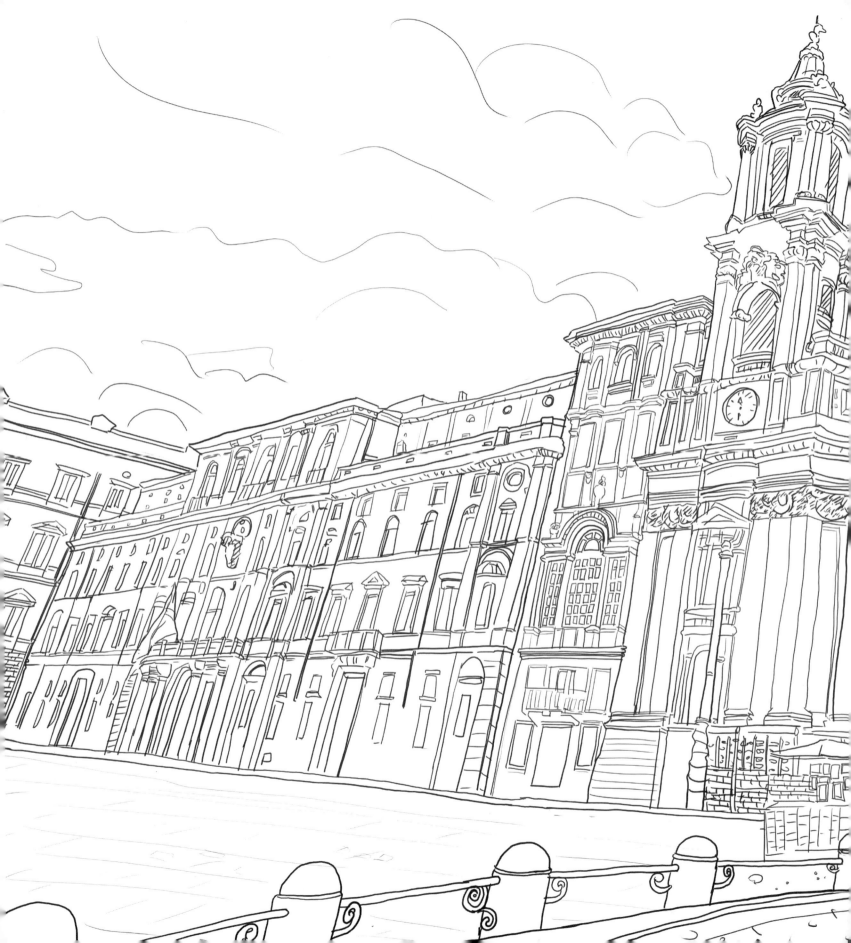

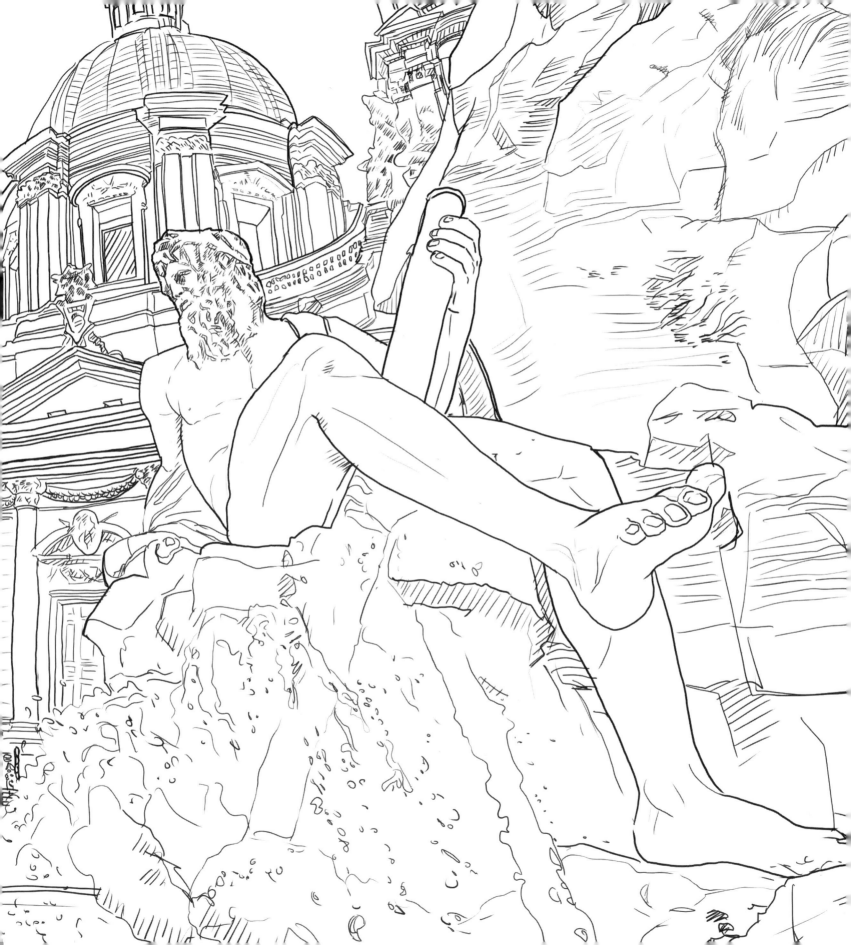

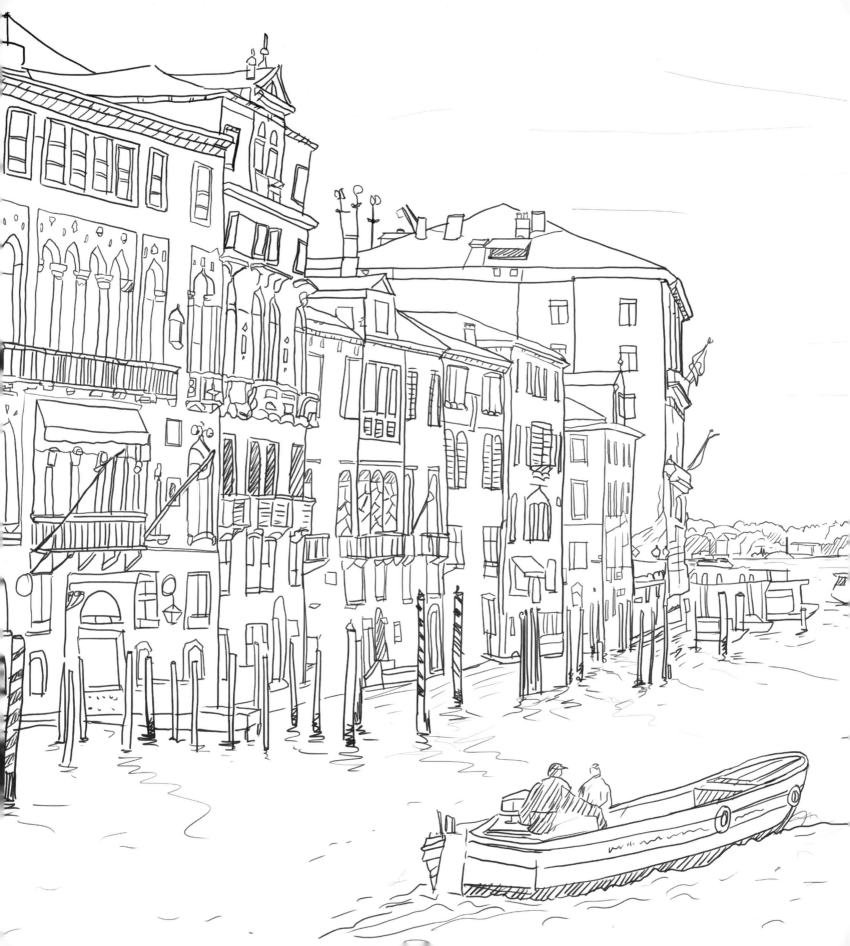

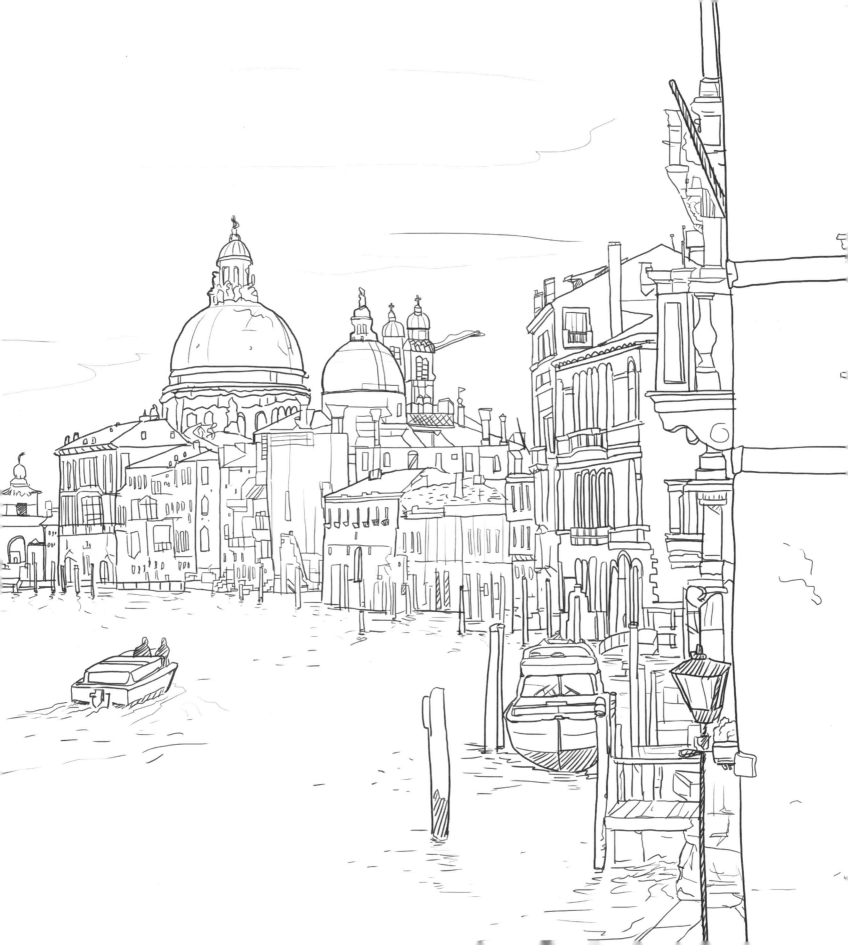

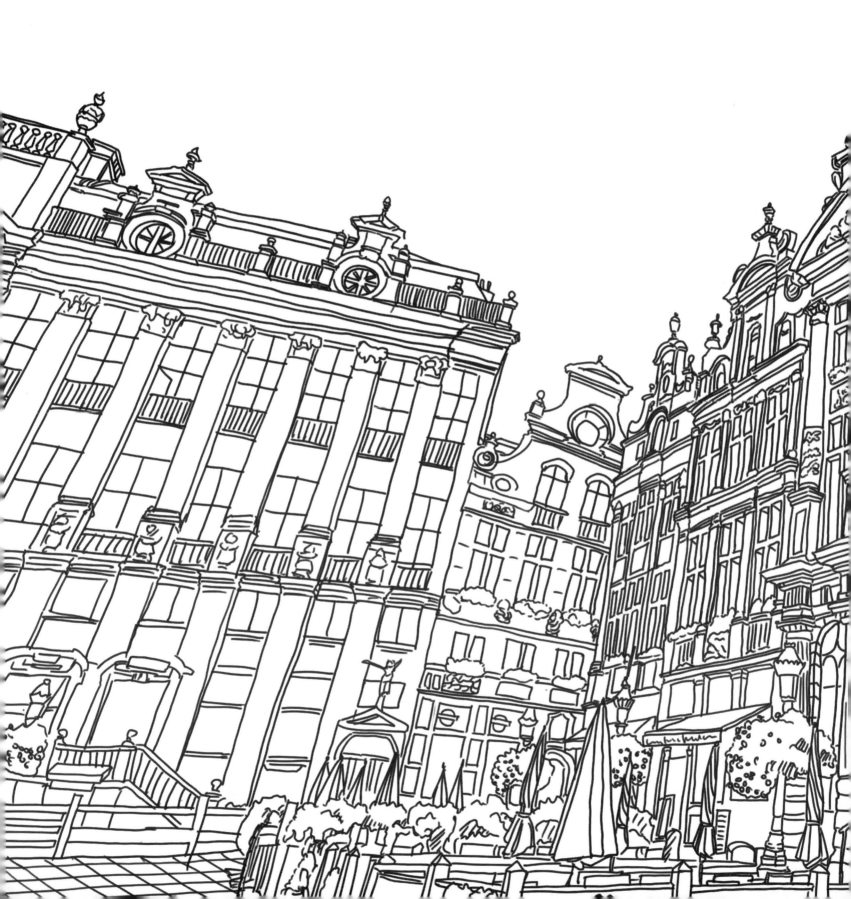

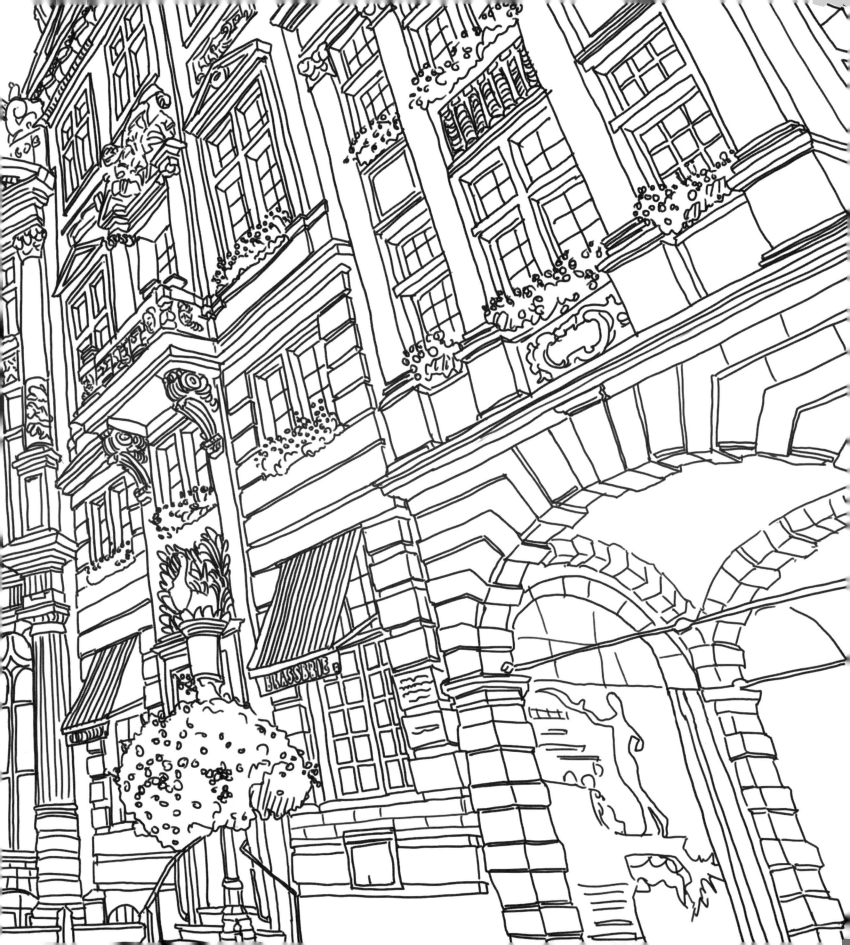

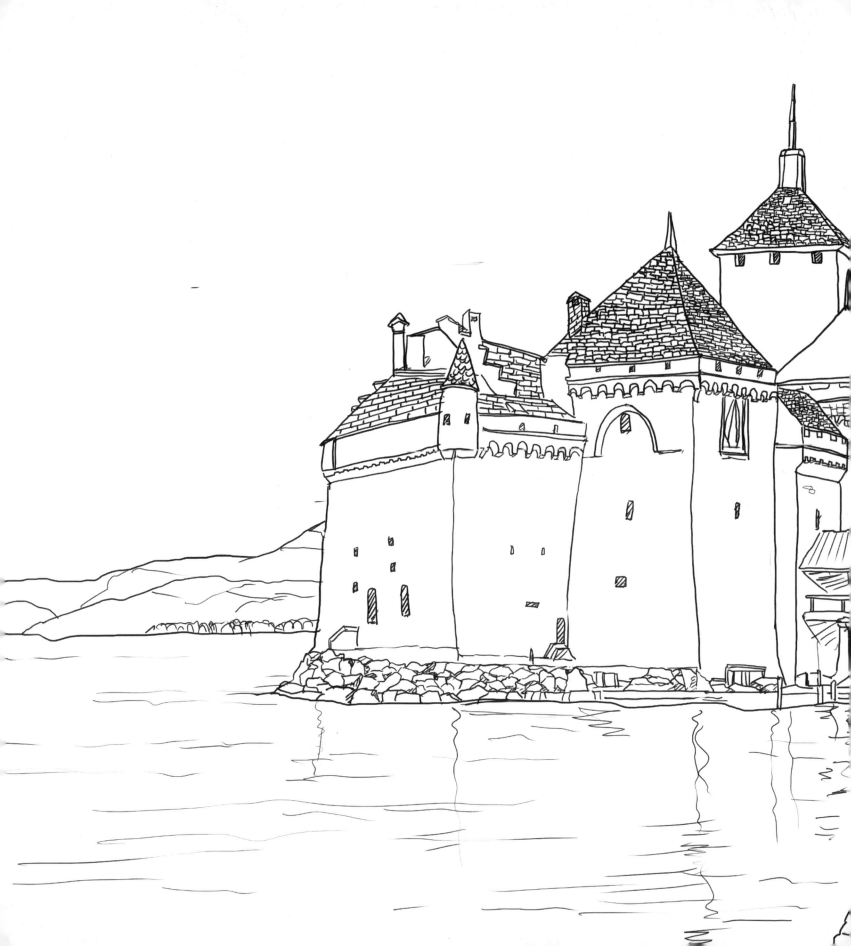

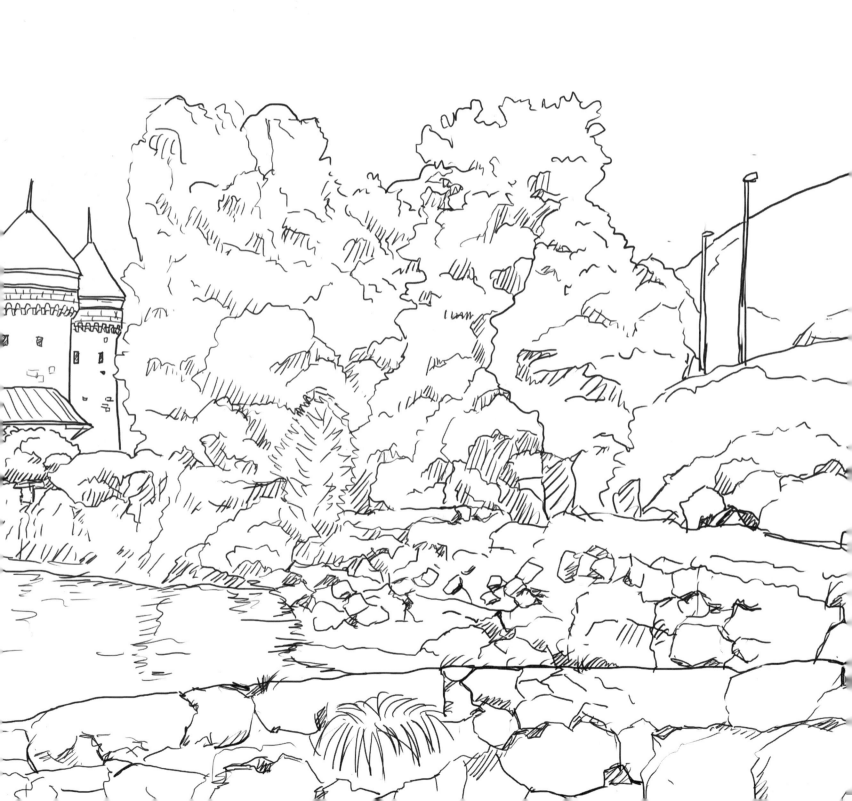

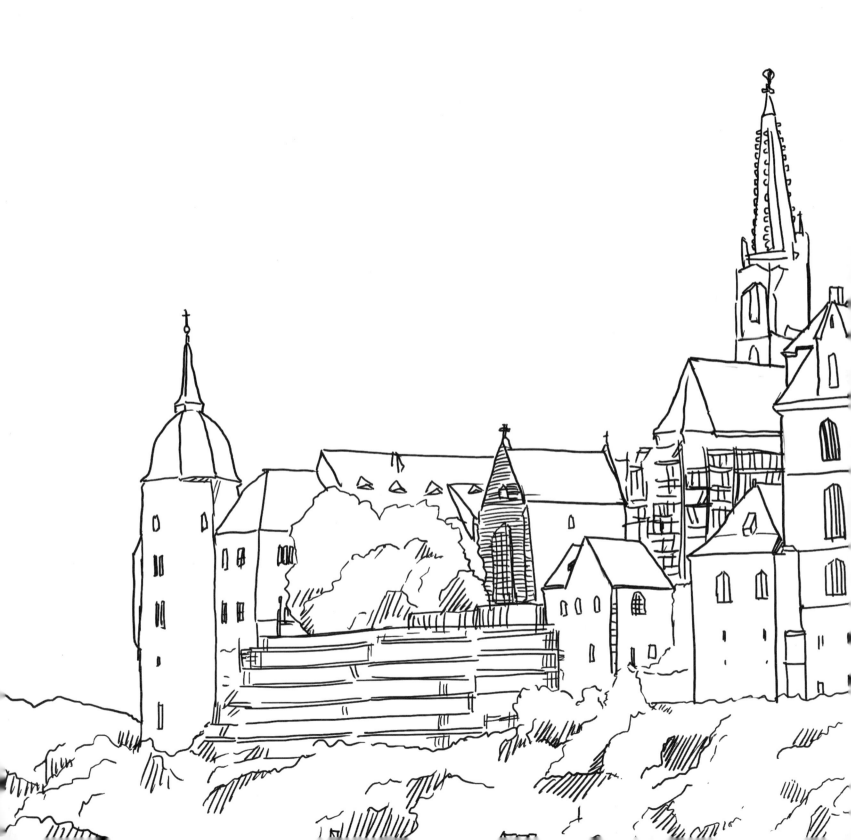

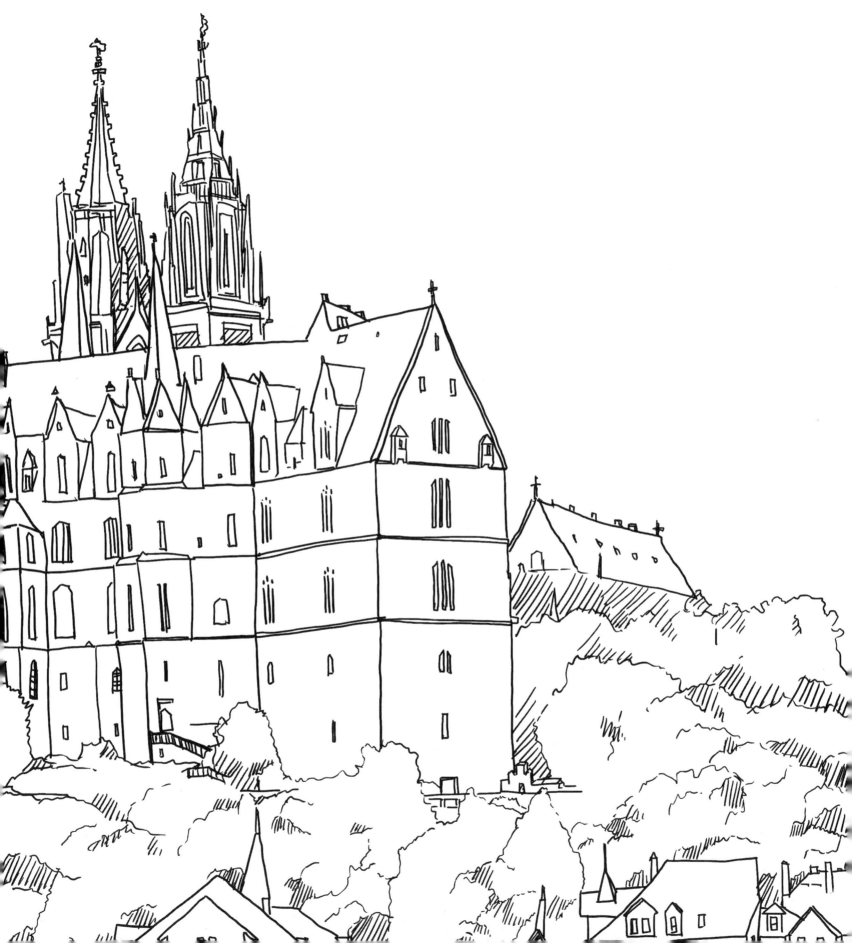

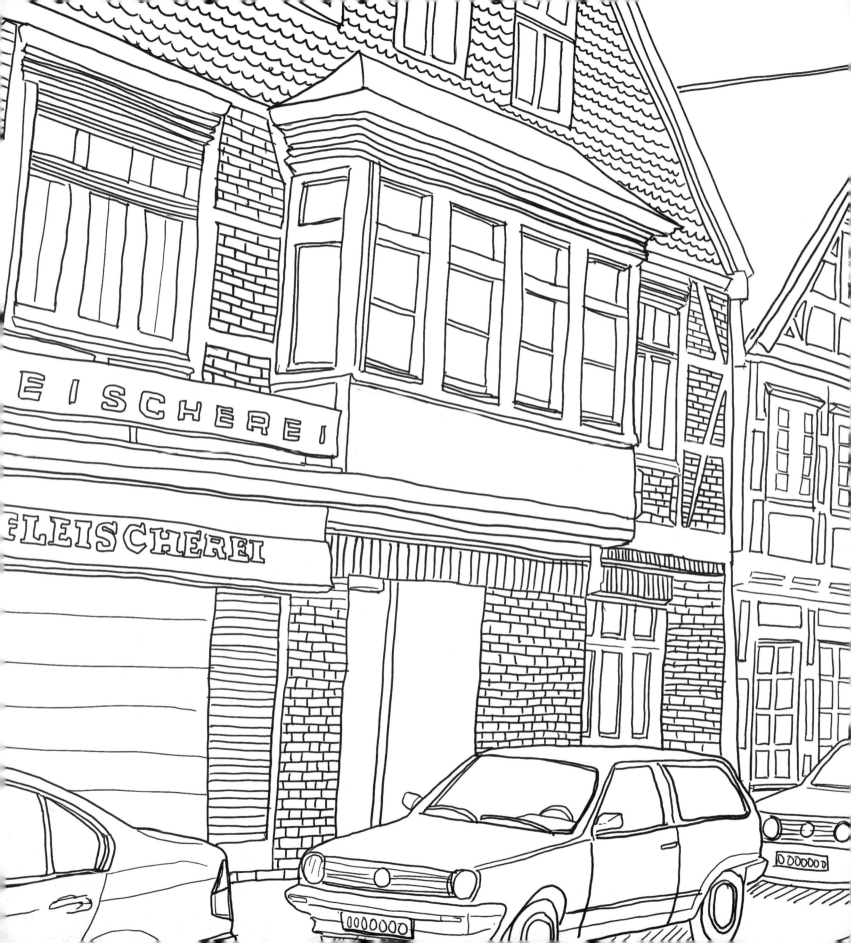

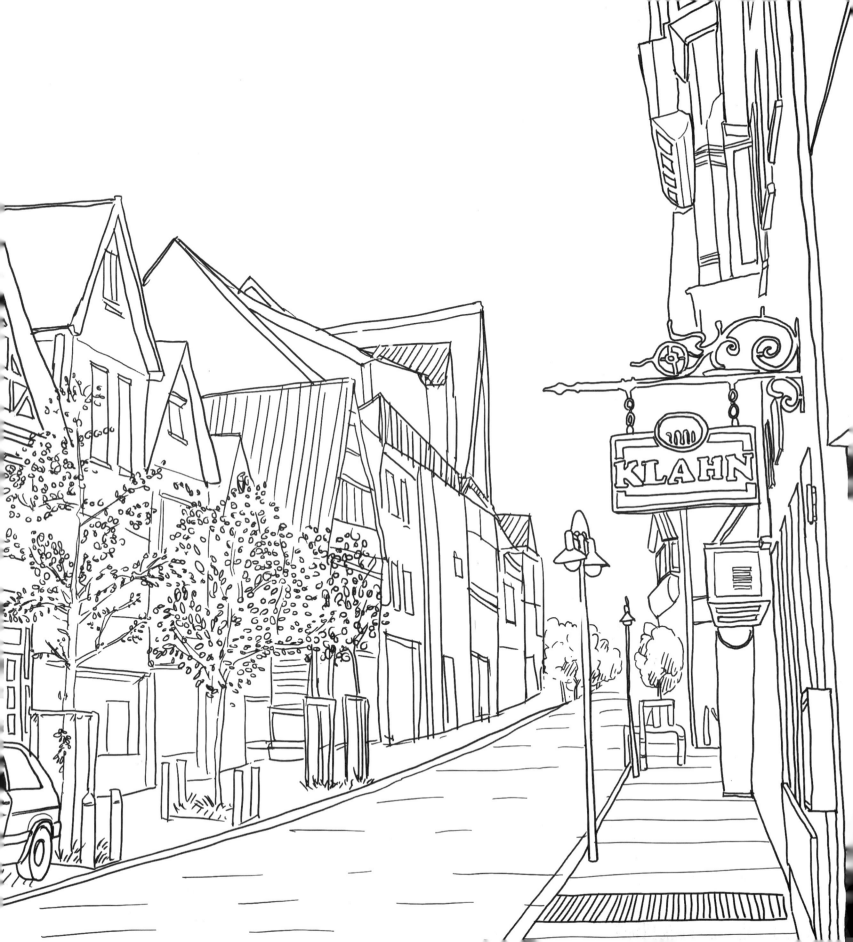

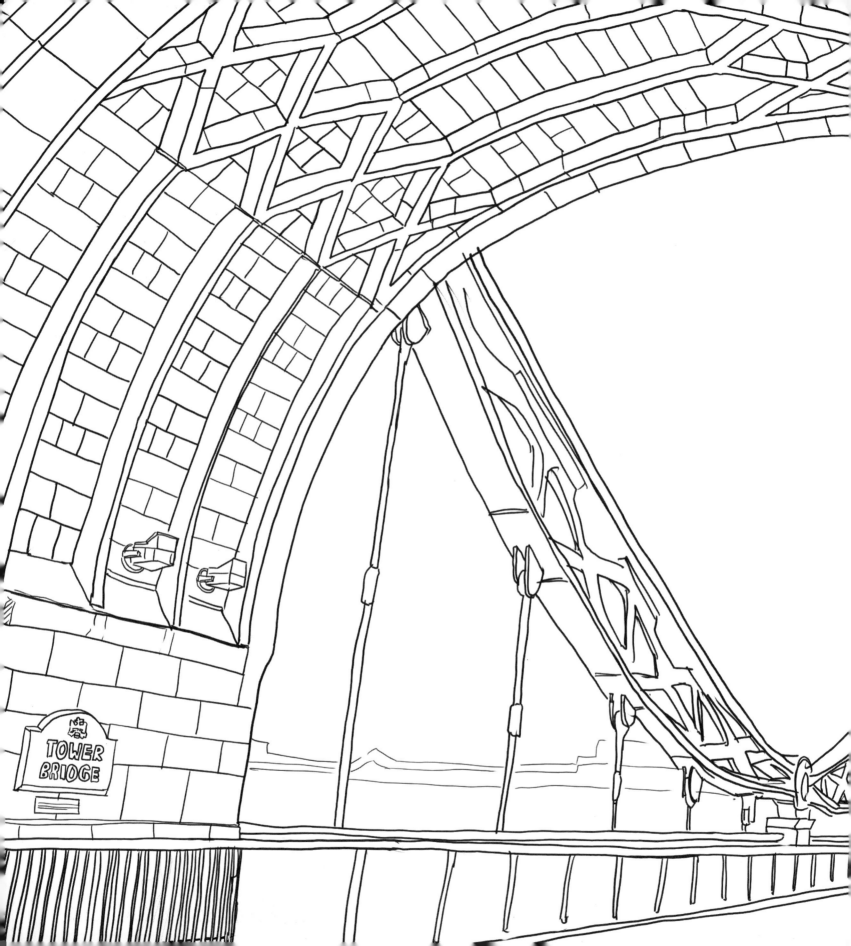

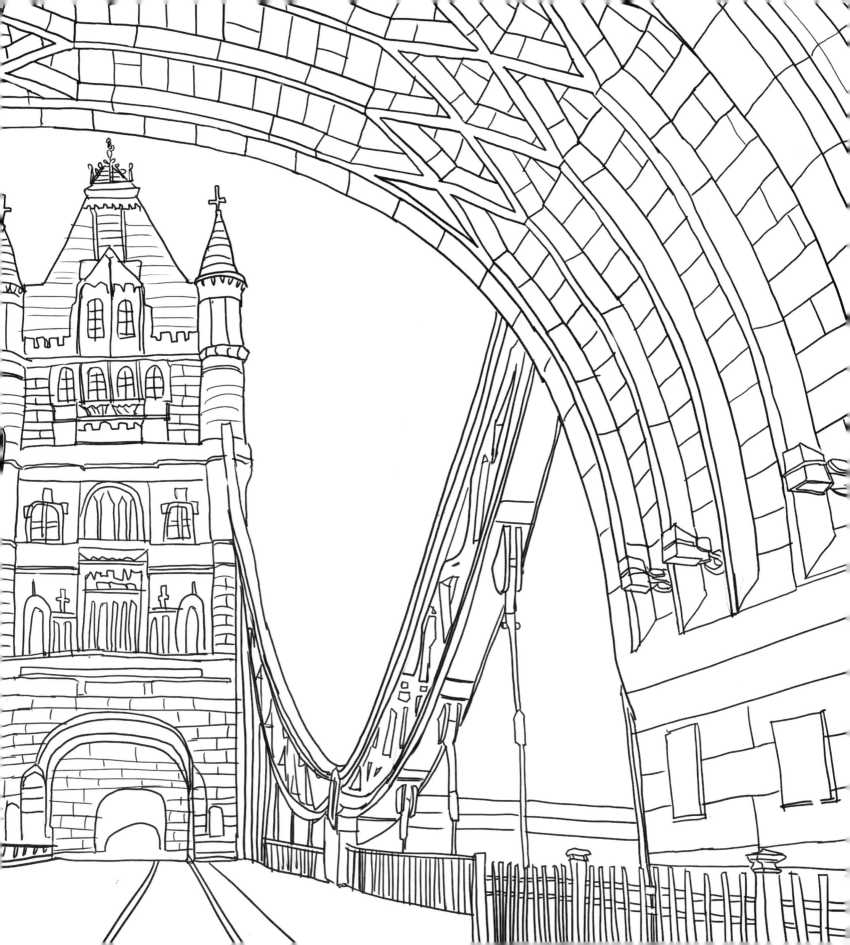

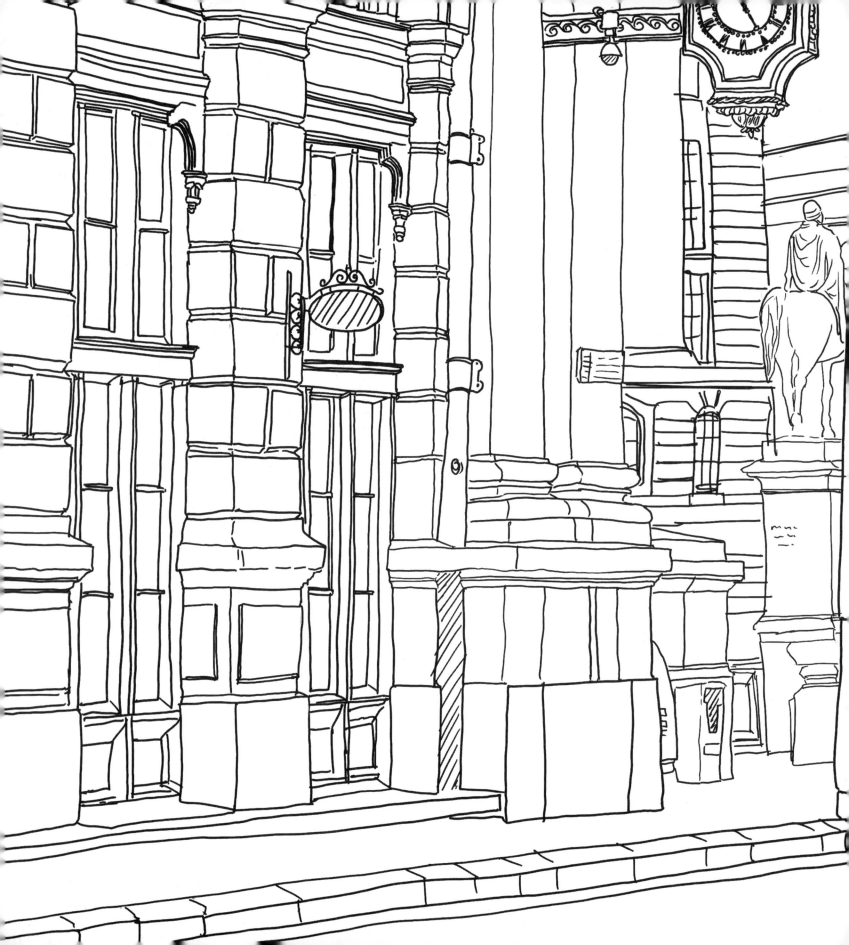

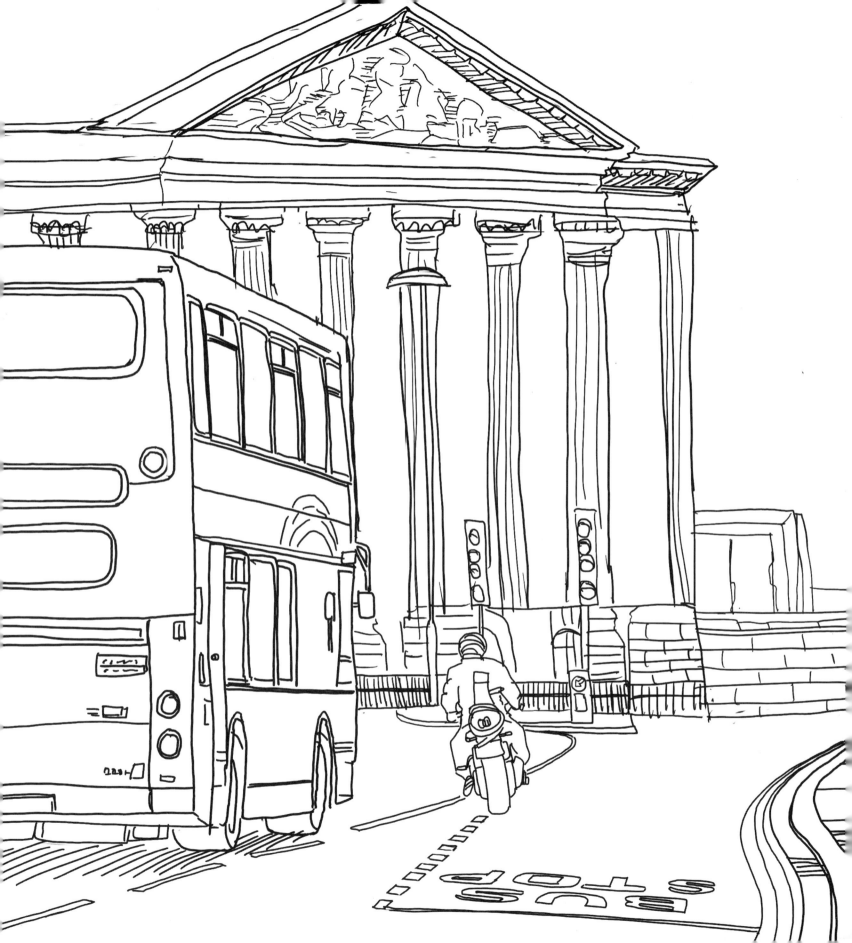

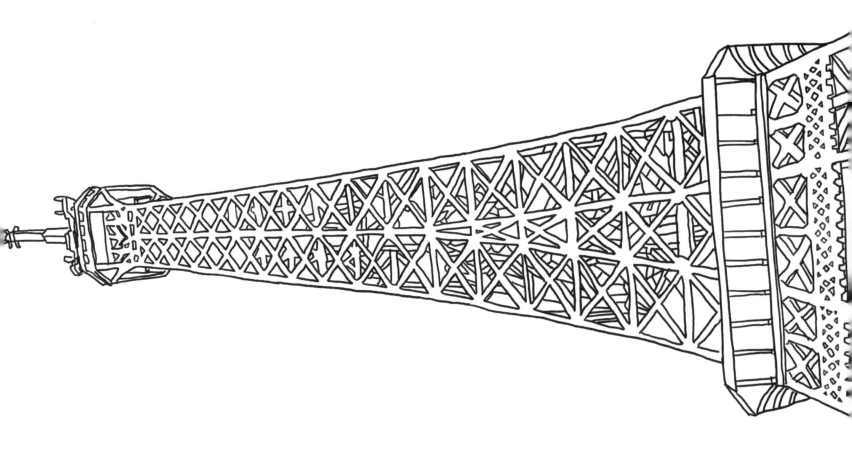

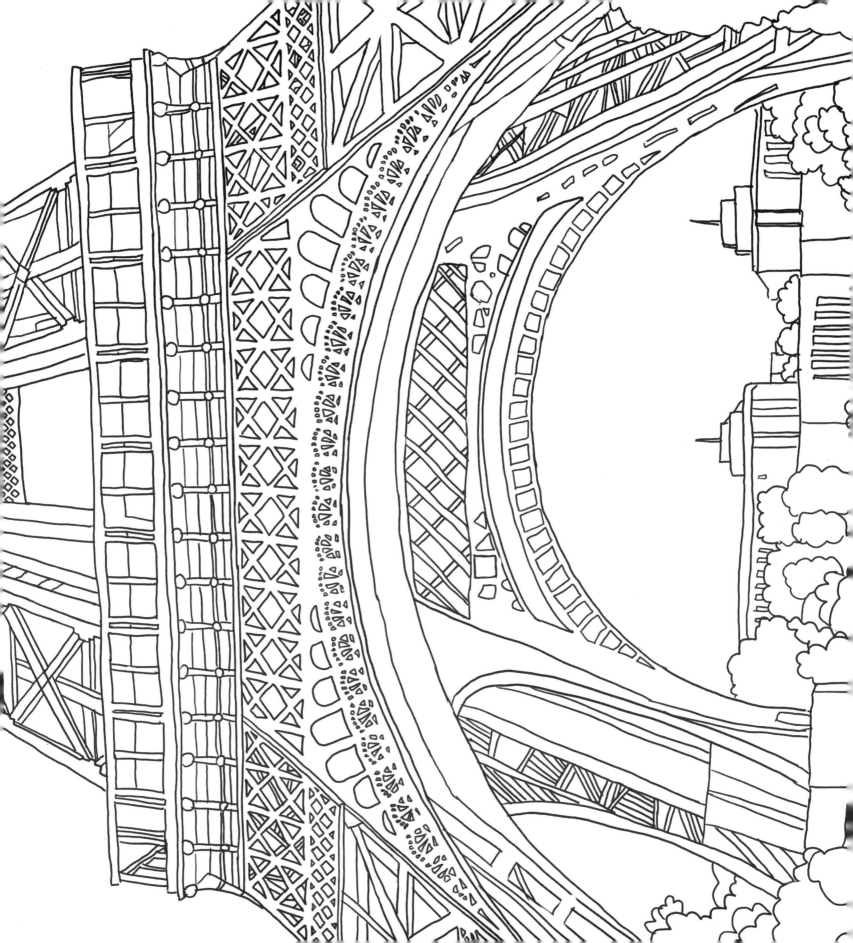

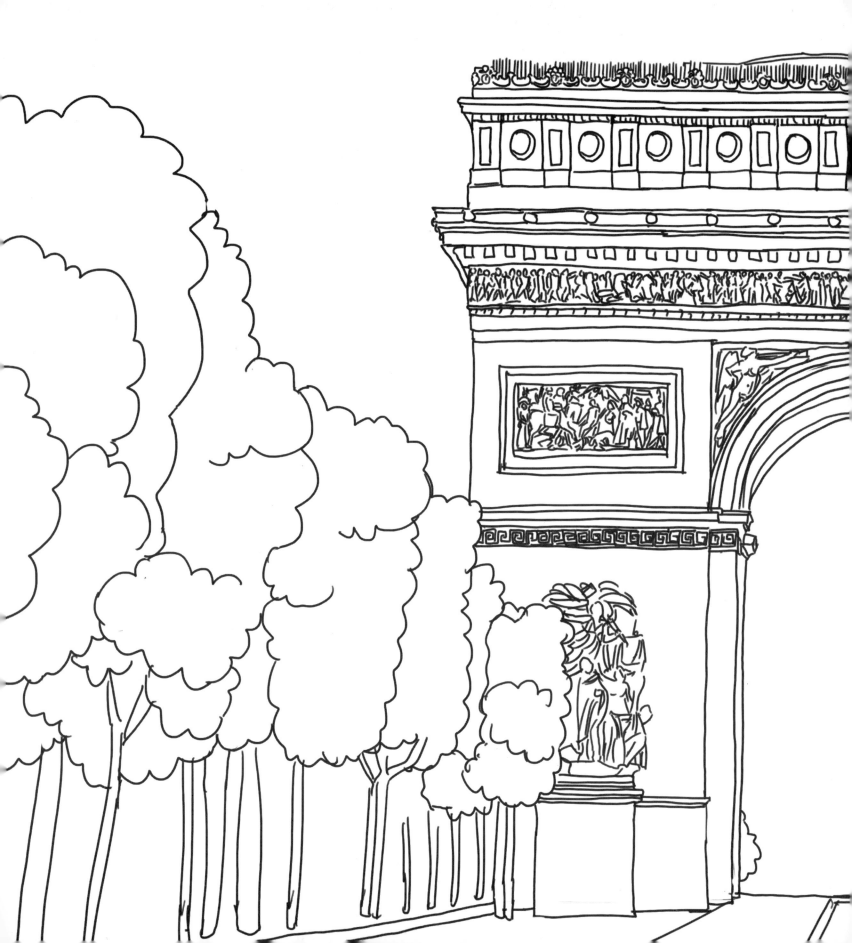

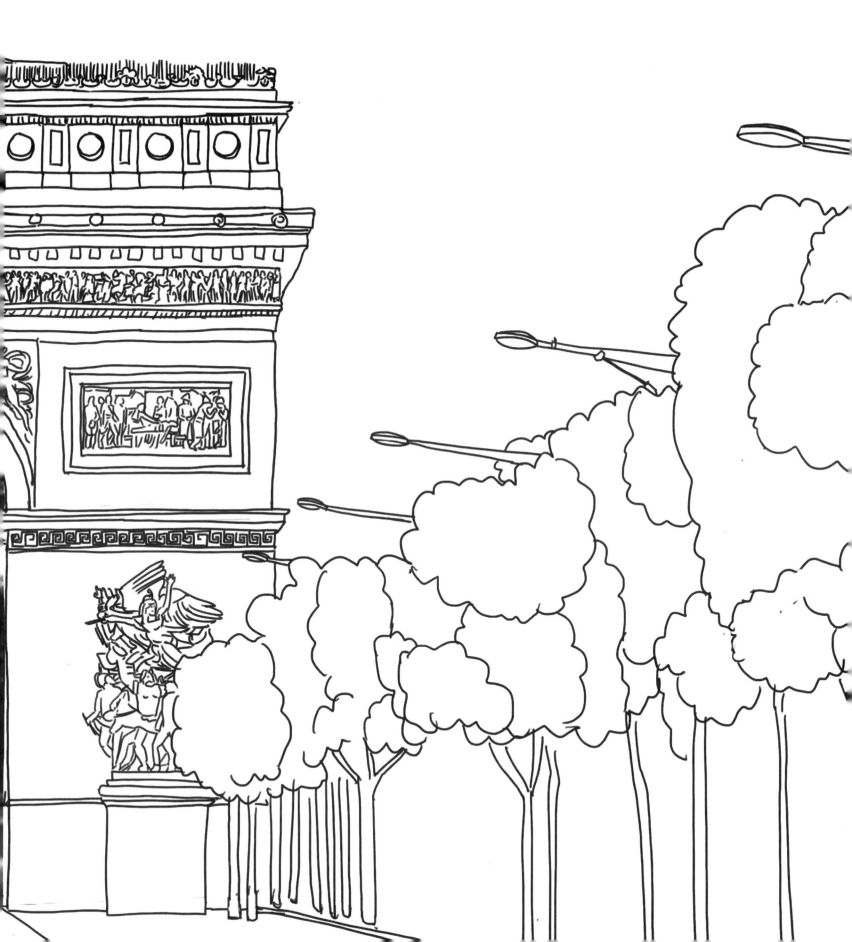

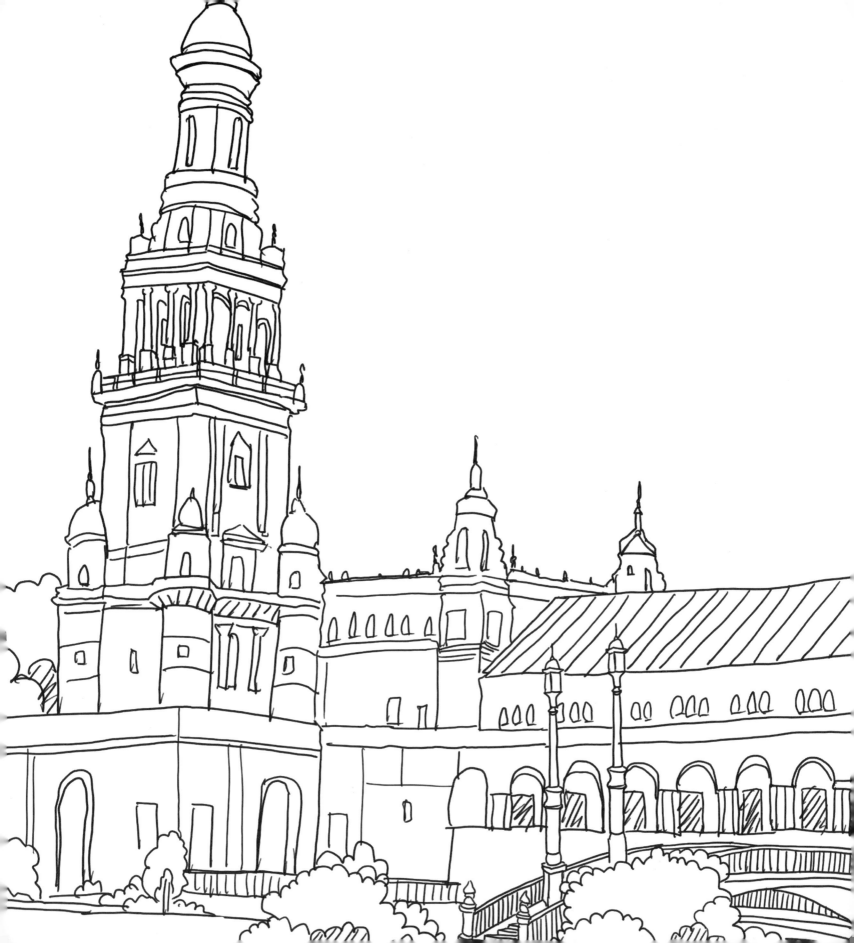

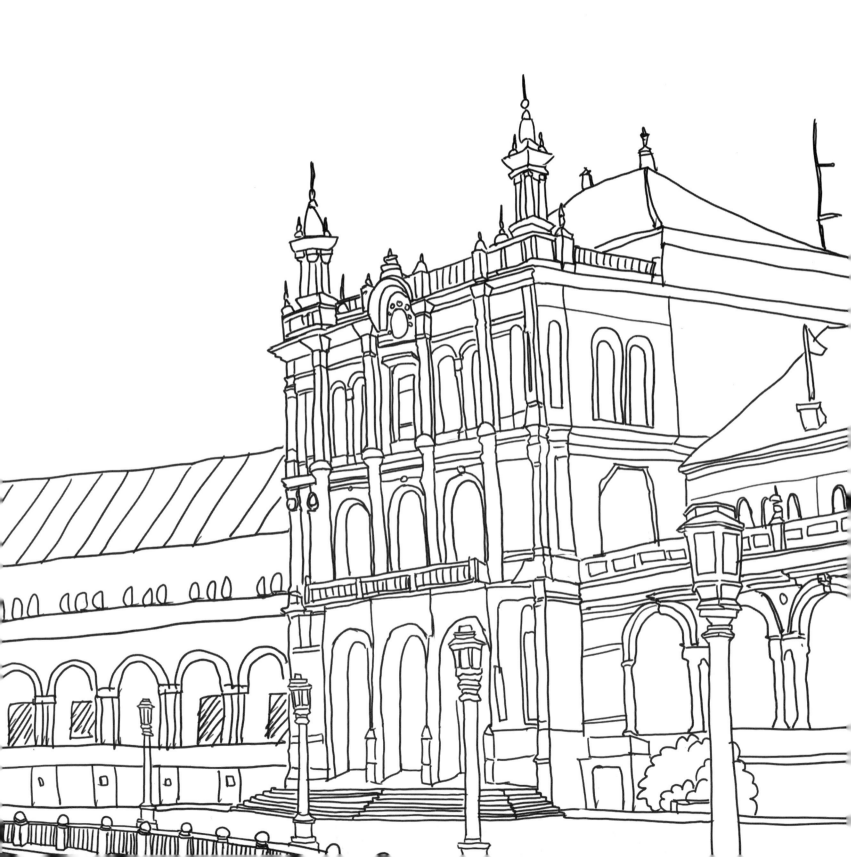

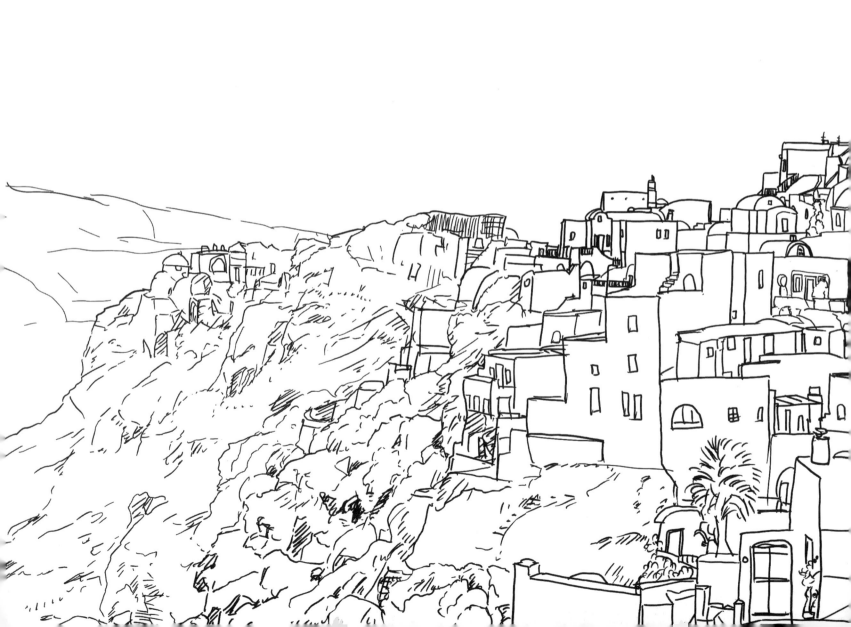

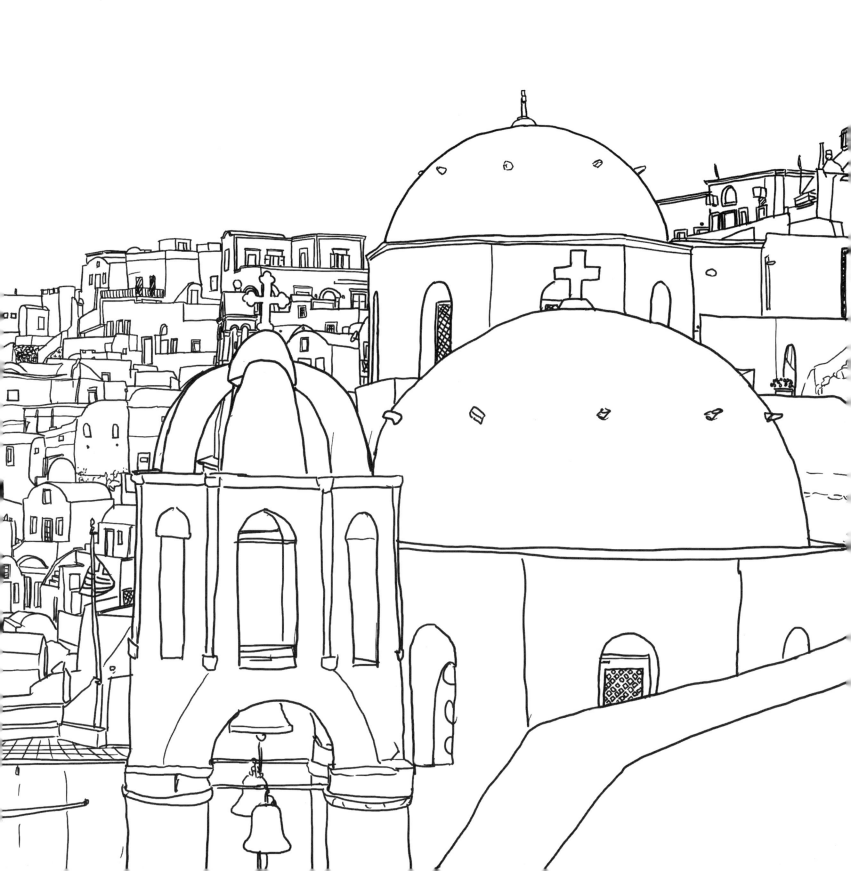

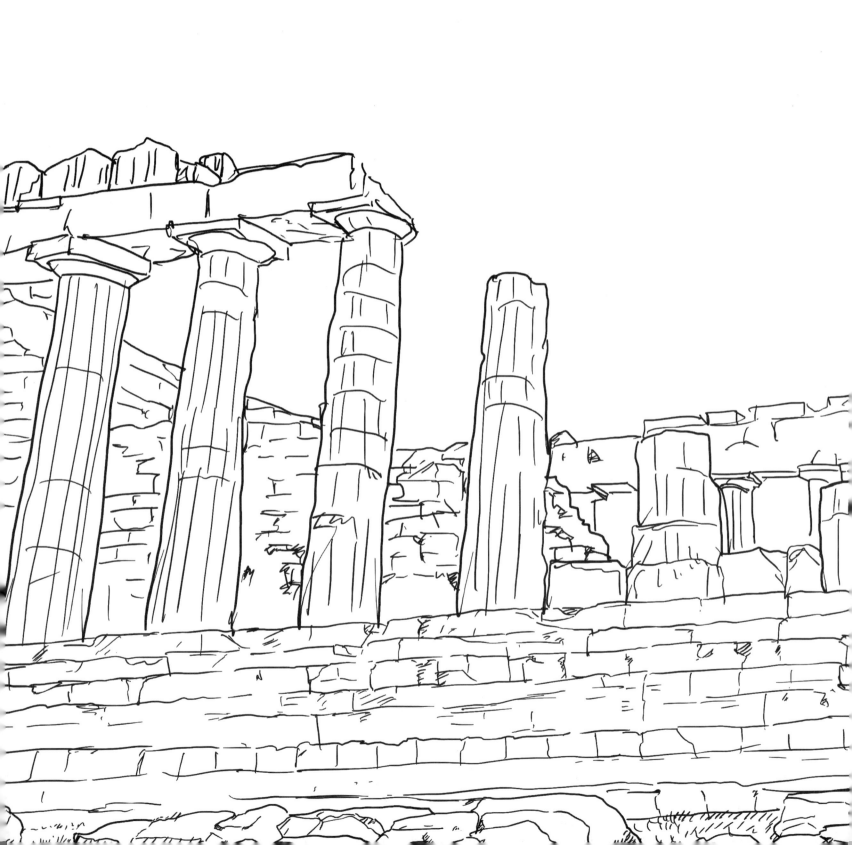

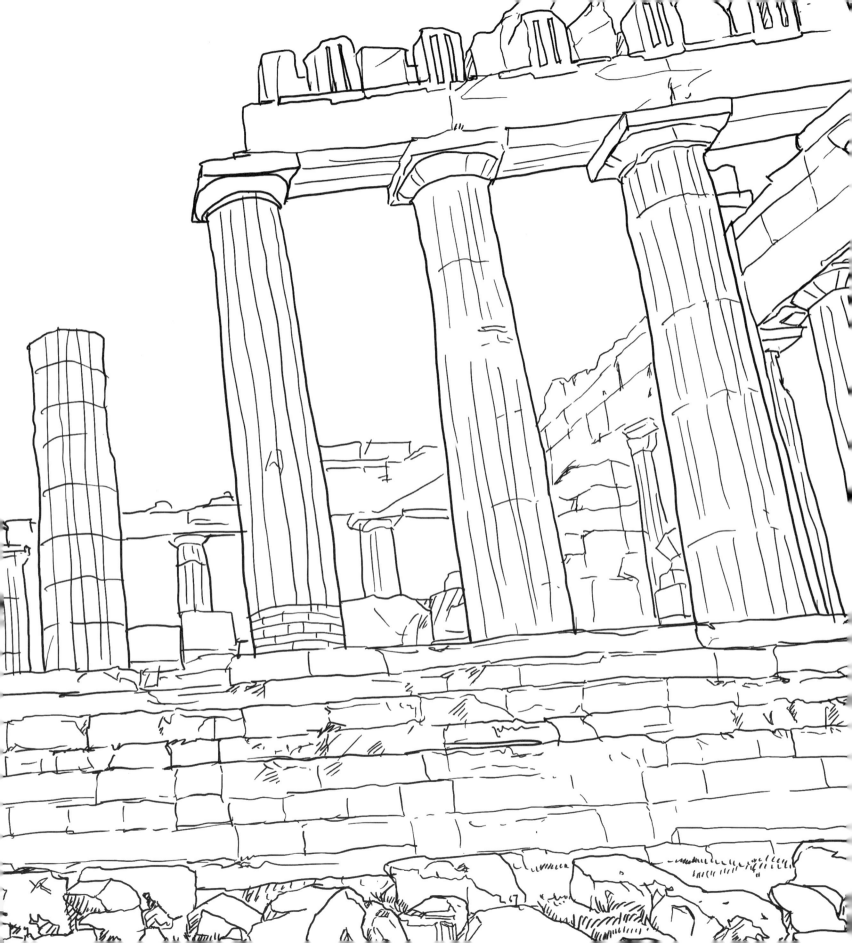

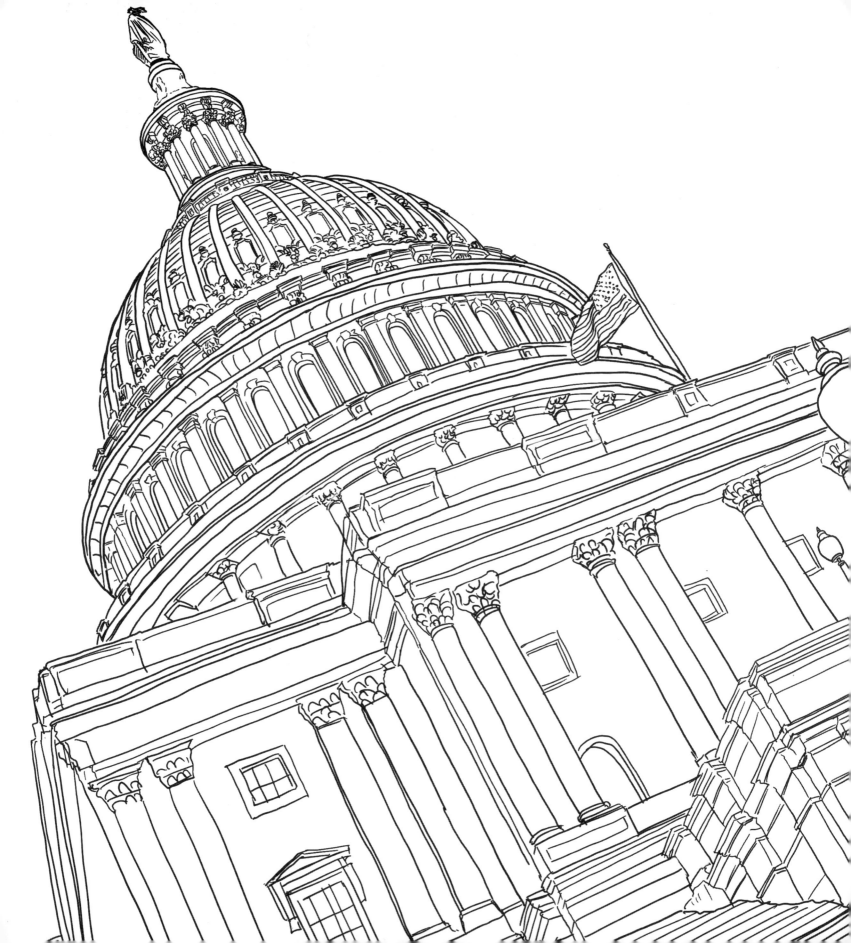

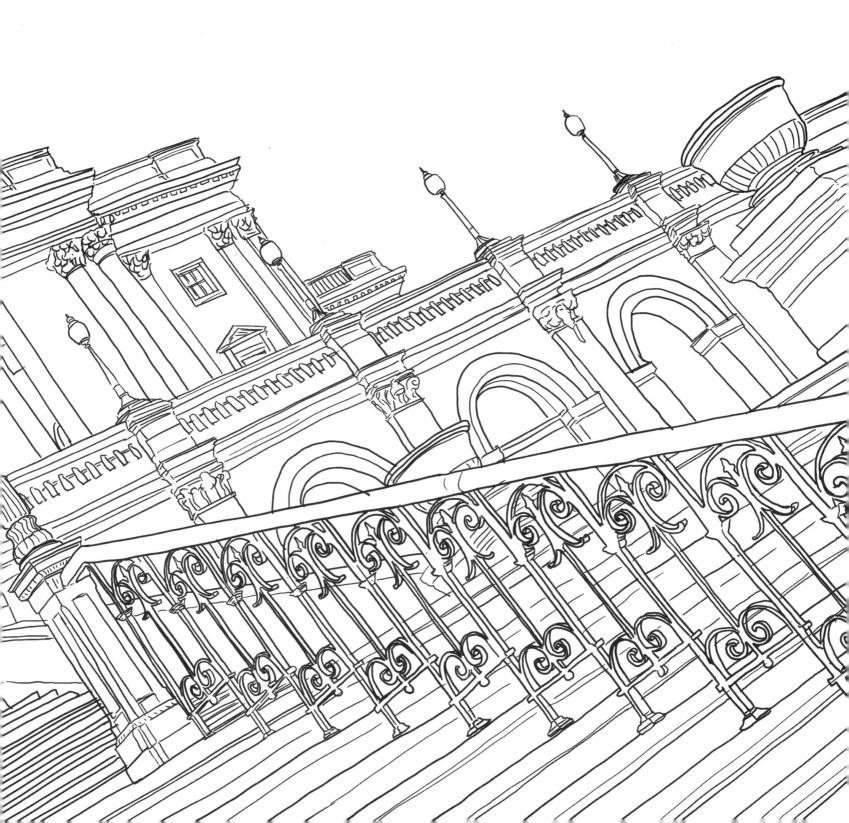

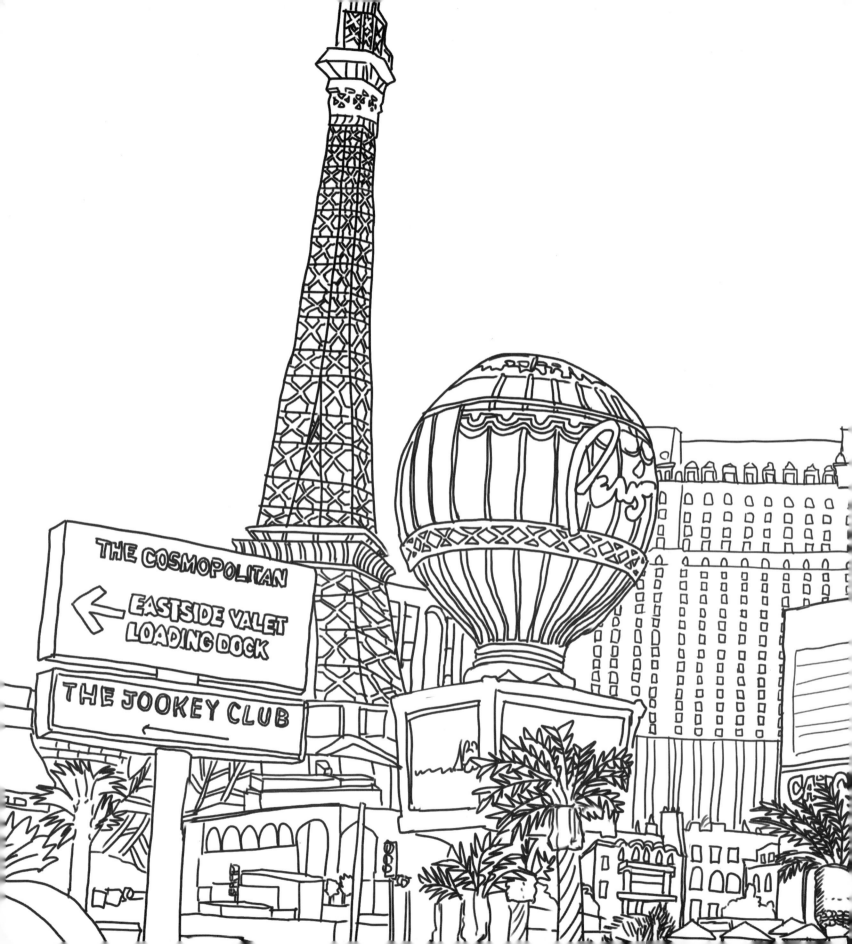

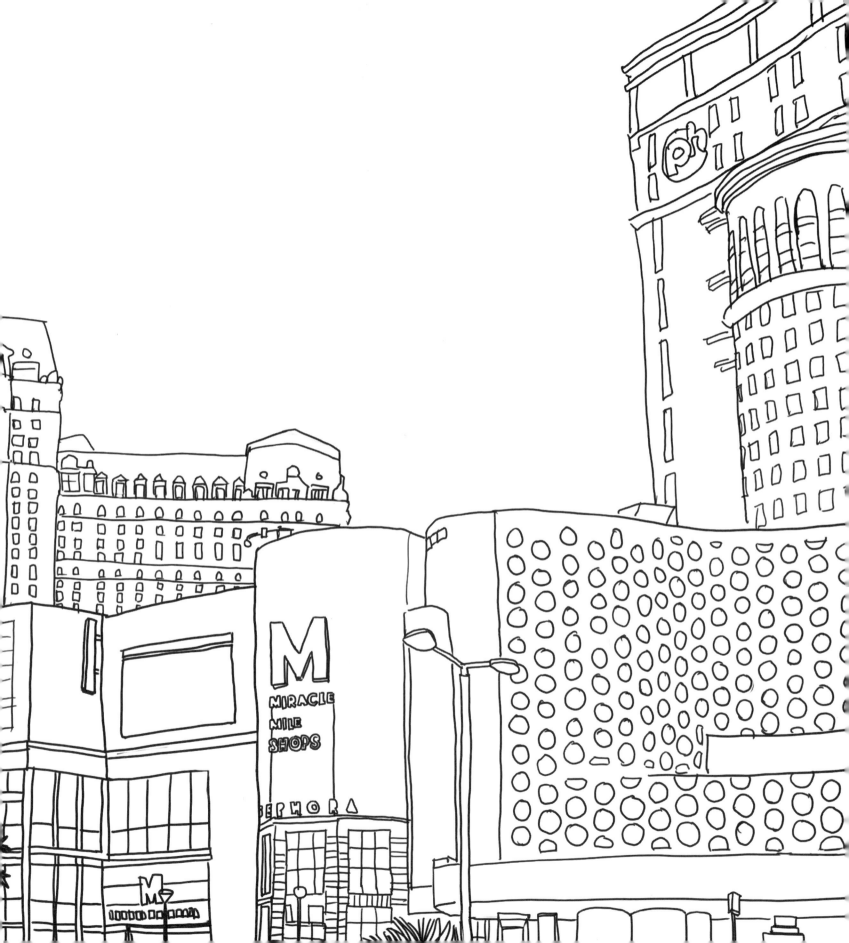

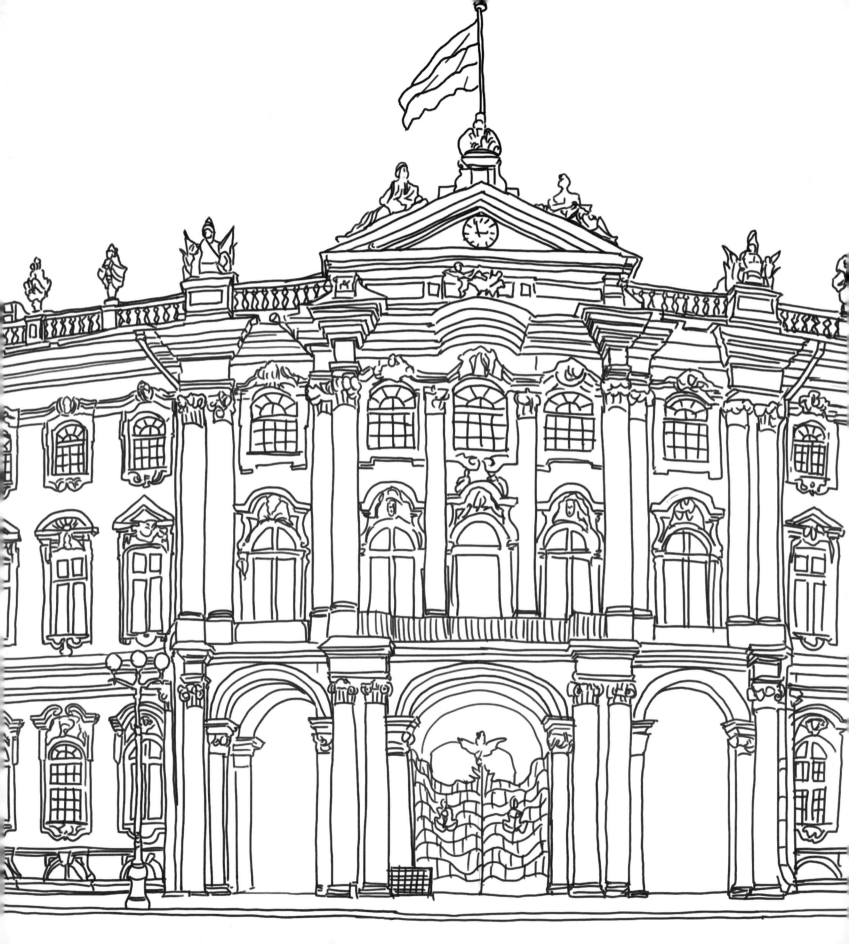

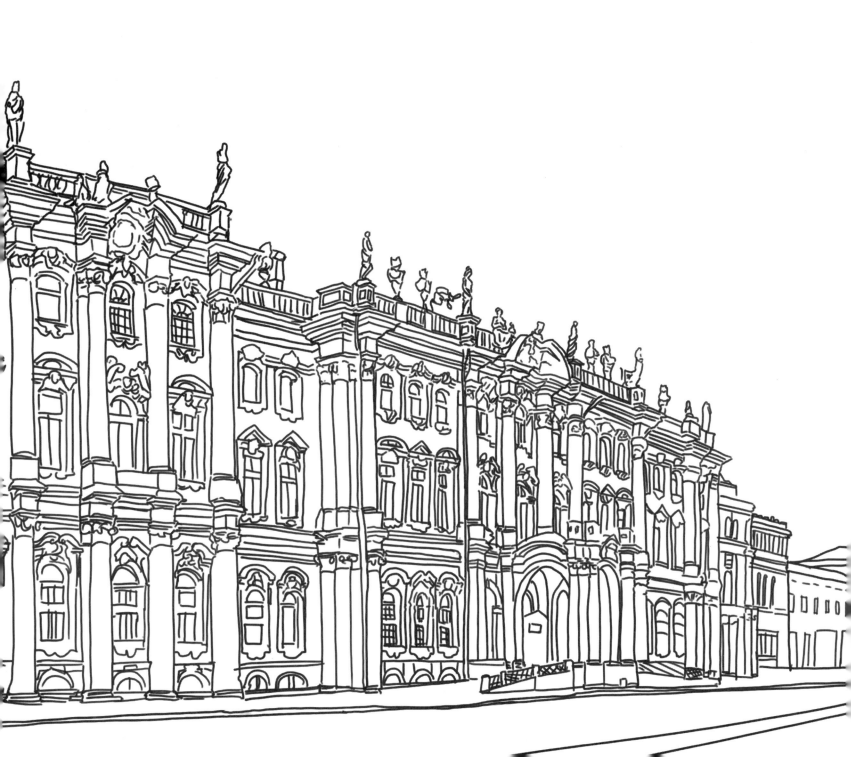

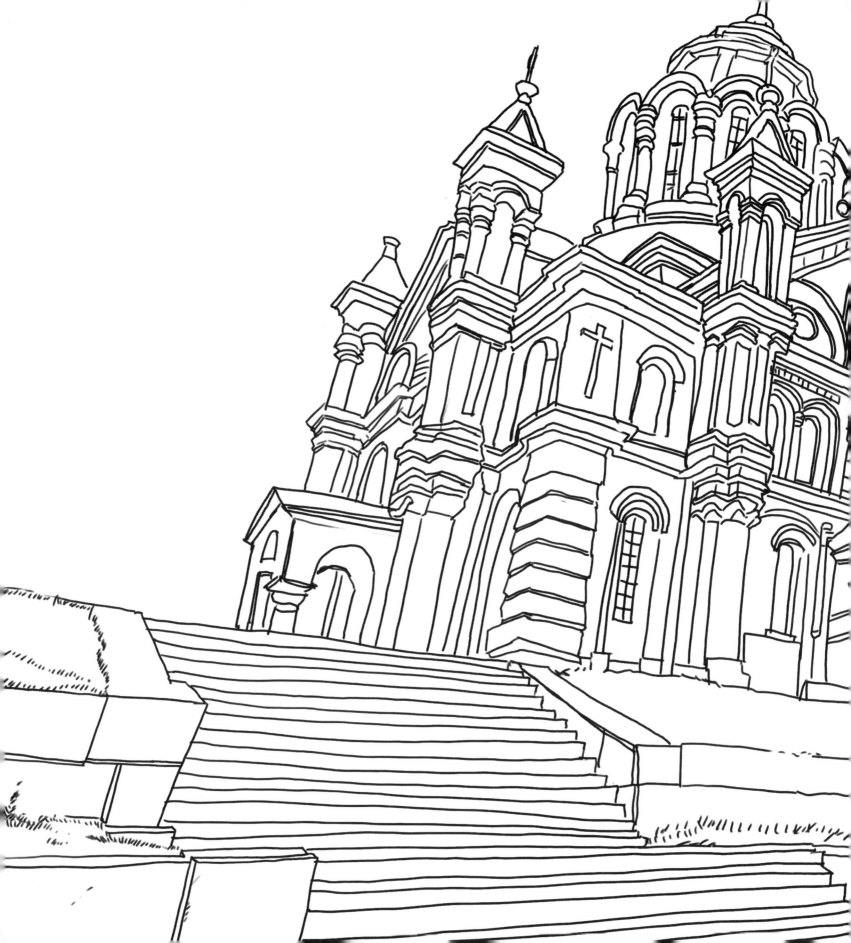

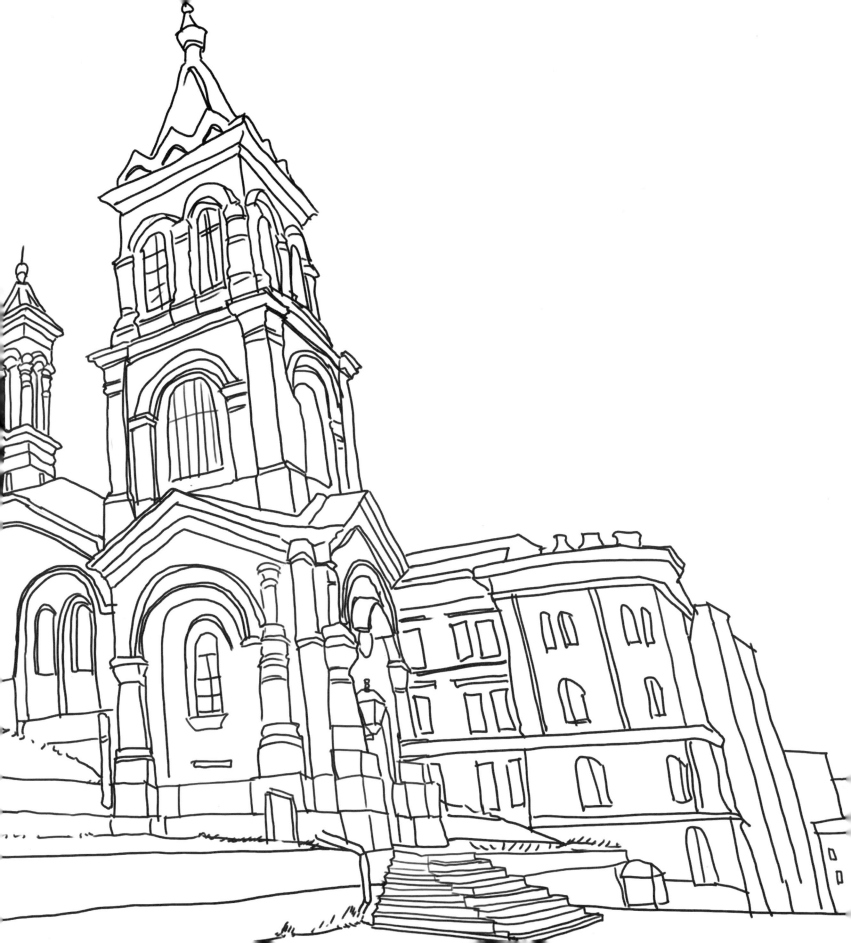

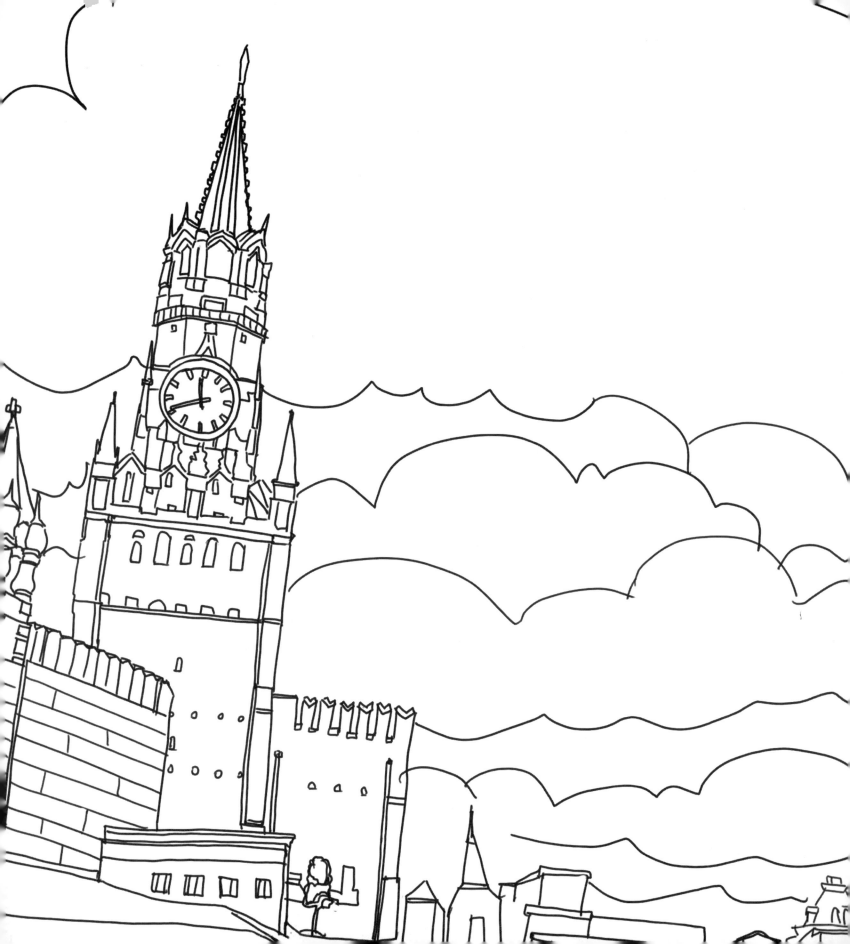

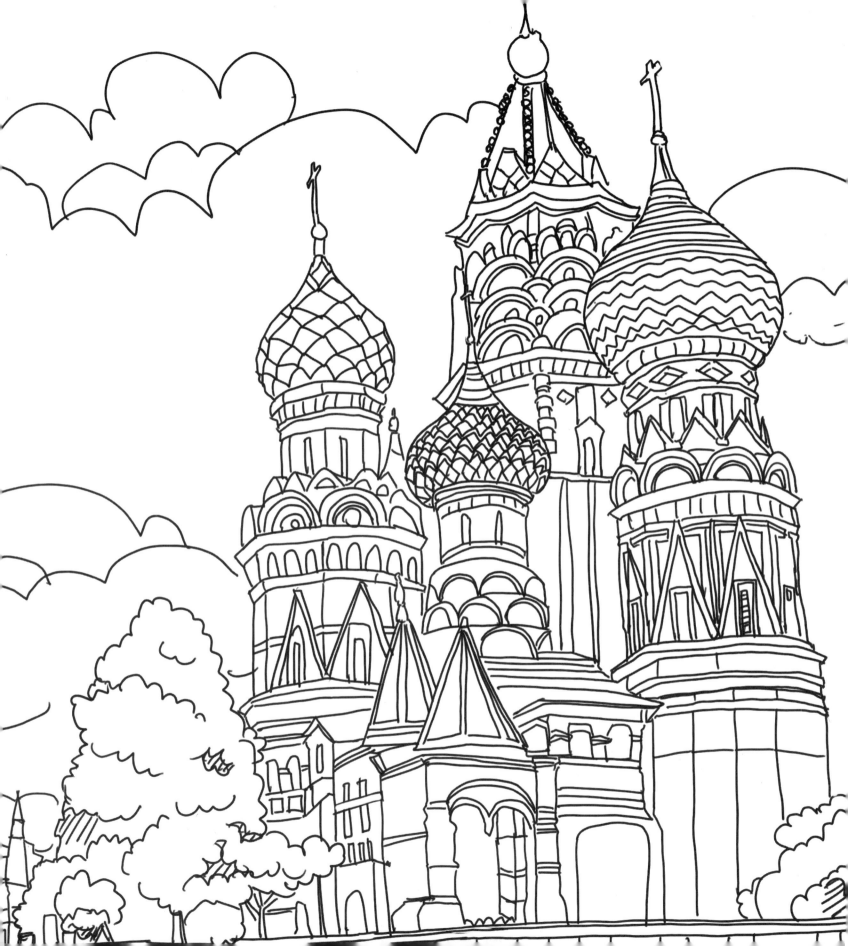

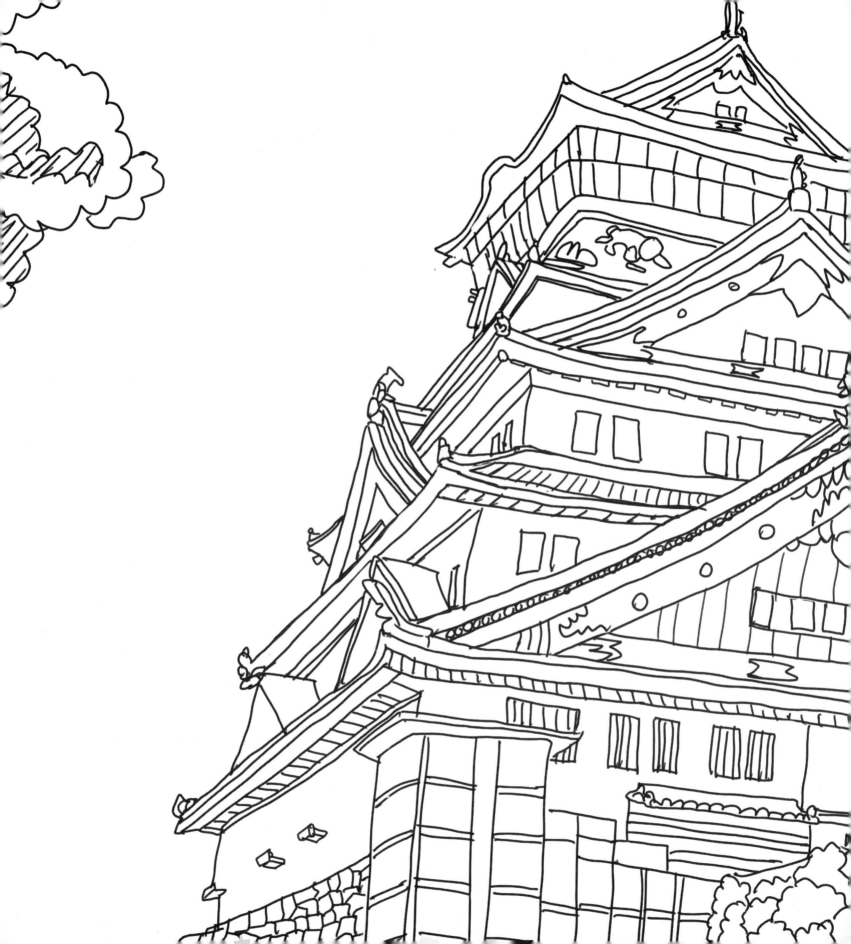

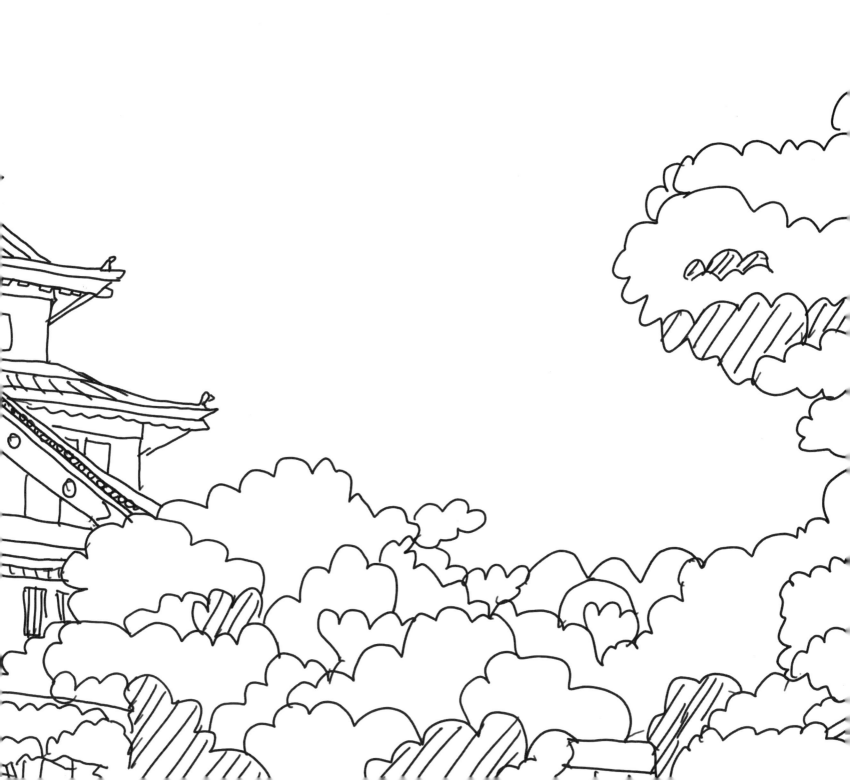

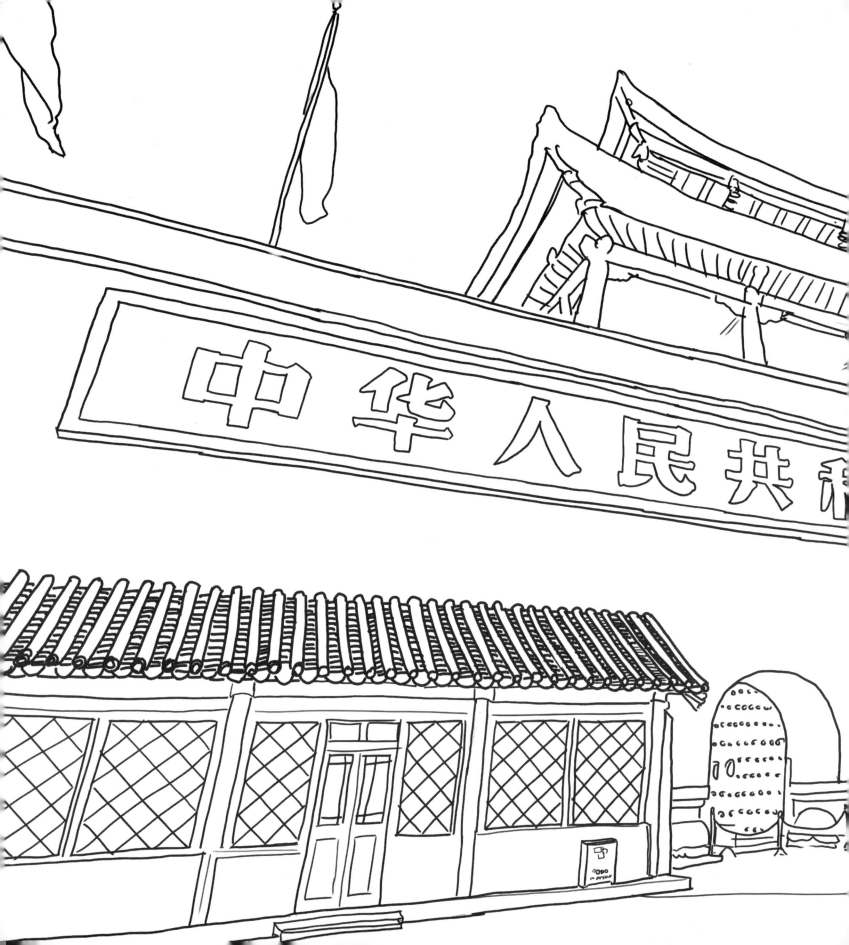

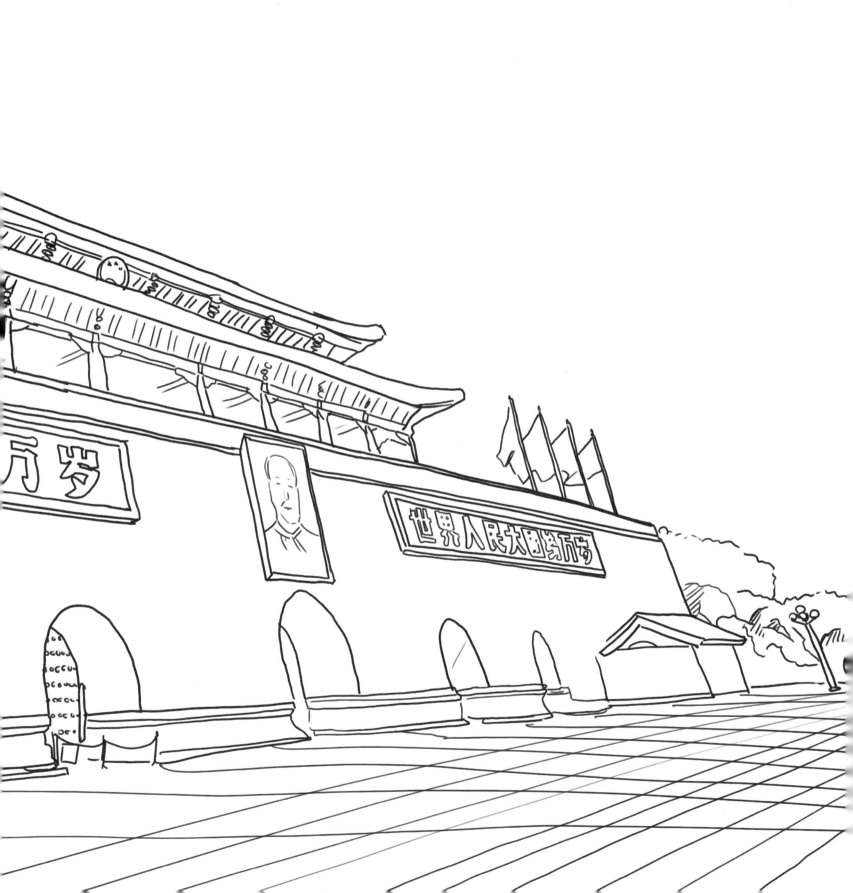

지은이 **정지원**

딸 바보인 작가는 딸을 위해 삽화를 그리기 시작했습니다. 디자인블루라는 디자인 회사에 재직 중이며,
언제나 보는 사람이 기분 좋은 디자인과 재미있고 참신한 그림을 그리려고 노력합니다.

마음으로 걷는 거리
Street Traveling – 보급판

초판 1쇄 펴낸 날 | 2015년 8월 25일

지은이 | 정지원
펴낸이 | 이영남
펴낸곳 | 스마트인
등 록 | 2013년 5월 16일(제2013-000150호)
주 소 | 서울시 마포구 상암동 월드컵북로 400번지 문화콘텐츠센터 5층 창업보육센터 11호
전 화 | 02-338-4935(편집), 070-4253-4935(영업)
팩 스 | 02-3153-1300
메 일 | td4935@naver.com
편 집 | 정내현
디자인 | 허지혜

ISBN 978-89-97943-32-6(04650)
　　　 978-89-97943-20-3(세트)